聖教序

（三）

字体结构

行書入門

王丙申 编著

海峡出版发行集团
THE STRAITS PUBLISHING & DISTRIBUTING GROUP
福建美术出版社

1+1

图书在版编目（CIP）数据

行书入门 1+1：圣教序．3，字体结构 / 王丙申编著
．-- 福州：福建美术出版社，2023.4（2024.1重印）
ISBN 978-7-5393-4455-3

Ⅰ．①行… Ⅱ．①王… Ⅲ．①行书－书法 Ⅳ．
① J292.113.5

中国国家版本馆 CIP 数据核字（2023）第 035608 号

出 版 人：郭　武
责任编辑：李　煜

行书入门 1+1·圣教序（三）字体结构

王丙申　编著

出版发行：福建美术出版社
社　　址：福州市东水路 76 号 16 层
邮　　编：350001
网　　址：http://www.fjmscbs.cn
服务热线：0591-87669853（发行部）　87533718（总编办）
经　　销：福建新华发行（集团）有限责任公司
印　　刷：福建新华联合印务集团有限公司
开　　本：889 毫米 ×1194 毫米　1/16
印　　张：10
版　　次：2023 年 4 月第 1 版
印　　次：2024 年 1 月第 6 次印刷
书　　号：ISBN 978-7-5393-4455-3
定　　价：76.00 元（全四册）

字体结构是指汉字的各部分空间搭配、排列等方法，也叫结体。汉字结构可分为两大类：独体字结构和合体字结构。行书结构体现了灵动的变化和活力，符合汉字结构搭配比例形式总的原则，即匀称合理、端正美观。《怀仁集王羲之书圣教序》是唐人怀仁模仿收集王羲之的行书作品，它体现了王羲之对行书的深厚造诣，原刻碑行草变幻、态势豪迈、飘逸自然，平正中寓险绝。或点画省简、疏密得当，或参差错位、欹侧变幻，或避就揖让、牵引连贯。

如何掌握《圣教序》行书的字体结构

《三十六法》中讲汉字书体"各自成形"时提到："凡写字，欲其合而为一亦好，分而异体亦好，由其能各自成形故也。至于疏密大小，长短阔狭亦然，要当消详也。"意思是说，凡是写字，将两个或多个独立的字体组合成一个字，或者是一个多字旁的字分成各个独立的字，都是因为在整体协调的前提下，每个字都能各自成形并独立发挥作用。至于结构布局的疏密，字形的大小、长短、宽窄也一样，均有法度规则，应当仔细端详揣摩。因此，掌握王羲之行书《圣教序》的结构，我们应先从笔画的各种形态的对比关系来分析，如长短、粗细、轻重、疏密、方圆、斜正、曲直等，然后从偏旁部首的排列形式和比例组合进行分析，如宽窄、大小、高低、向背、呼应、穿插等。写字不但要注意用笔技巧和字旁的形态，还要研究结构的安排，只有这样，我们的书法水平才能更上一层楼。

【横笔等距】

当一个字中上下横画重复出现时，要求间距均匀相等。要注意横画的重叠往复，需找出书写的变化规律，如"东"字横画间距均等，但长短形态会有所变化。

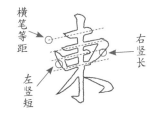

【竖笔等距】

当一个字中出现并列多个竖画时，无论是悬针还是垂露，如果竖笔之间无点、撇、捺者，则要求间距基本相等。

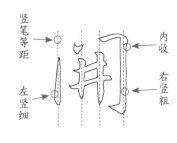

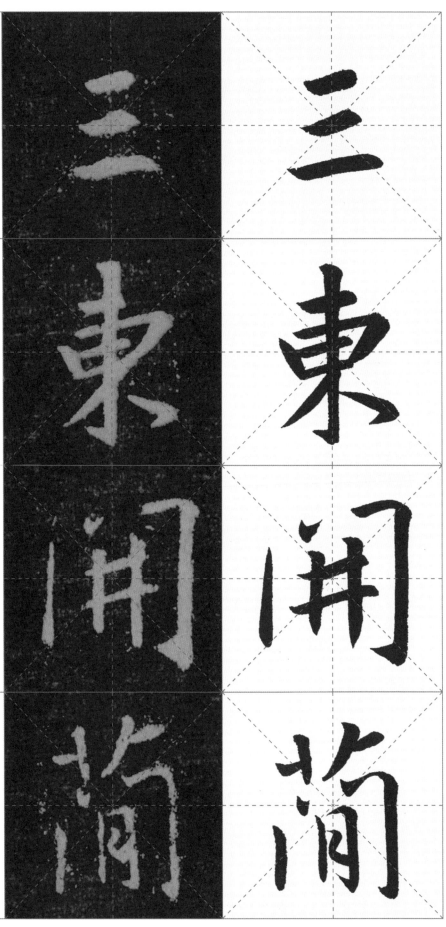

主要指上部撇捺舒展，或主要笔画舒展。下部笔画要适当写短，收缩，讲求凝重稳健。整体结构上部宽大舒展，呈现出覆下之势。

舍

上展

高

低

下收

疏

奉

主要指上下结构的字，上部窄小，收敛含蓄，为避让下部而留出空间。下部宽大飘逸，承托其上。

茂

上收

下展

捺画舒展

父

【首点居正】

"首点者，以龙睛凤眼之姿、高山坠石之态，居于全字中心之上"此类字，首点在上居中，引领全字，爽利精神。例如"玄""宝"等字。

首点居正 疏

【点竖直对】

点画与竖画上下垂直相对，不可左右歪斜。点竖直对的字，有的在全字的中间，如"宗""帝"等字，有的在字的右部，如"驻""碎"。

点竖直对 高 低 疏

当一个字中同时出现两个或两个以上的点画时，为了使字形更加灵活美观，点笔应该注意角度、大小、斜正、形态等变化不同。

当一个字中同时出现两个或者两个以上相同的字部时，书写时应该注重字部大小、高低和形态的变化。对于上下结构的字应上小下大、上收下放；对于左右结构的字应左小右大、左收右放。

圣教序

【高者勿矮】

在书写时，应注意字形特点。如果字形瘦高，书写时不可写得过于矮胖，以避免字形变形。

笔画饱满　军　高

军身

【矮者勿高】

汉字的形态各异，有高、矮、斜、正等多种形态。书写时要根据每个字形自身的特点来书写，不可过于生硬地改变其特点，例如"一""四""血"等字，其形体宽扁、矮小，不可瘦高。

不封口　靠上　四　矮

一四

对于左右结构的字，当左右字部上面形态大致相同，起首势均时应当讲求上部基本齐平。

上平齐首

密

疏

行书字体介于楷书与草书之间，既有楷书的工整静谧，更兼草书的灵活生动。汉字的笔画为筋骨，牵丝为血脉，行书中某些字的书写通过笔画之间牵丝连带，达成上下、左右相互关联，和谐统一。

牵丝连带

大

小

【左右均等】

某些左右结构的字，左右两部高低相等，宽窄均分，所以布局安排要和谐均衡。

左右均等

密

疏

【上下均等】

某些上下结构的字，上下字部形态大致相同，笔画分布或均匀，或紧凑，应当讲求上下两部均等，各占一半。

上下均等

疏

『王』字略靠右

左收是指左部形体勿宽大，笔画短小，结构宜含蓄收敛；右部形态结构稍大，主笔突出舒展。

在汉字中，当上部撇捺伸展，结体宽博舒展时，下部宜上移迎就，但不可在上部下方正中间的位置，应稍向左上靠，使其结构形成左收右放，紧密而势出，例如"春""合"等字。

【斜而不倒】

对于某些笔画偏斜、形态偏倚的字，要斜中求正，把握重心，险中求稳。斜而不倒、重心稳定是写好此类字的关键。

斜而不倒

重心稳定

【围而不堵】

在书写"国字框"等类似的字时，字框不可过于严紧，因为过于严紧会产生呆板、滞闷的感觉。如"固"字，左上角一般不封口，内部短横应避免与竖画接触。

不封口

不要碰到竖画

两竖相向

对于笔画繁密的字，如何处理才能使其繁而不乱、结体匀称、重心稳定？这就需要考虑到笔画长短要合理，间距远近要疏密得当，密不拥挤，疏不虚空，各部布局安排和谐统一。

疏不虚空 密不拥挤

"心"字托住上方

对于笔画较少的字，笔画应该略粗些，使全字丰盈饱满。书写时需要根据字形体的特点，避免将字形写得过大。

粗重饱满

疏

高

低

【左宽右窄】

对于左右结构的字，左部笔画多且结构复杂，右部笔画少且结构简单，故形态应左宽右窄。如"鄙""形"等。

左宽　开口

右窄　一气呵成

疏

【左窄右宽】

对于左右结构的字，左部笔画少且结构简单，右部笔画多且结构复杂，结体布局应左收右放，左小右大例如"阴""纲"等字。

左窄　高　右宽

密　疏

通过使用一笔画来完成一些复杂或笔画较多的汉字，可以使字体更加简洁明了，同时也方便快捷。比如"习"字的所有笔画都可以通过一笔画回旋流转的书写方式来完成。

一气呵成
大
小
疏

各字部之间既相互迎合，又相互礼让。在字体结构中，一收一展，相互依偎交错，短而含蓄，不事张扬，长而舒展，更显精神。

『足』字靠上
上收下放
长撇托住

13

【先横后撇】

诸如"在""尤"等字，上面横画短，撇画长，一长一短，形成收放对比，此类字的笔画顺序是先横后撇。

后撇
先横
向左斜

【先撇后横】

横长撇短的字，其特点在于横画较长，撇画较短，形成了长短的对比。在书写这类字时，通常采用先撇后横的笔顺，并且常常存在首尾连势呼应的情况。

先撇
后横
竖画靠右
疏

黄自元的《间架结构九十二法》中讲"天覆者，凡画皆冒于其下"。即是讲某些上下结构的字，上面部分要能够覆盖住下面部分，像下雨时打伞一样，其上部书写宜宽阔，如"雪""宙"等字。

天覆其下

高

低

雪

宙

上部形势斜倚以求险峻，下部端正以求稳重，上下各具形态，却相互呼应，例如"省""名"等字。

疏

上斜

下正

省

名

【同字求变】

书法创作时，当一幅作品中出现两个或者两个以上相同的字时，为了避免雷同，需要对这些字大小、高低、轻重、收放等方面进行变化处理。正如《兰亭序》里面若干个"之"字，其形态就有数十种变化。

【撇收捺放】

当字中出现左撇右捺时，应该有轻重主次之分，撇画略短，捺画长而舒展。例如"父""林"等字。

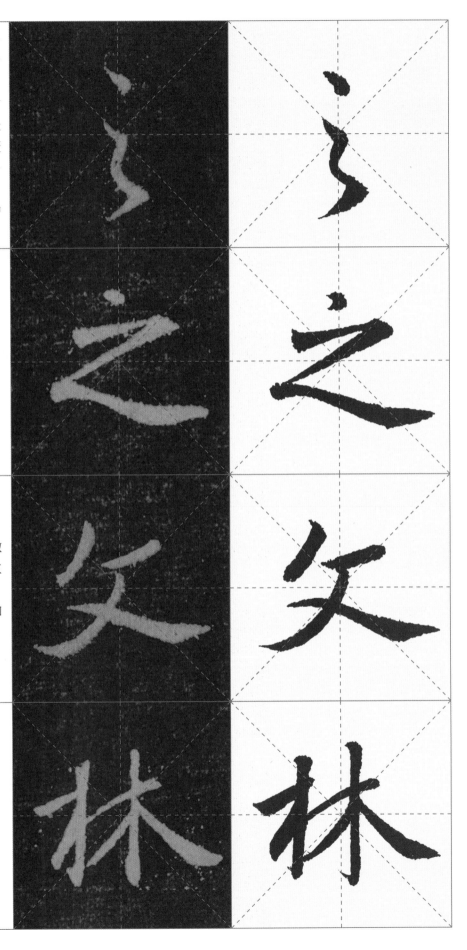

对于某些左右结构的字，其左部字形较高，右部字形较矮，书写时左部高耸精神，右部小巧端正。同时要注意，右部一般位于右侧中部或中下部。例如"弘""知"等字。

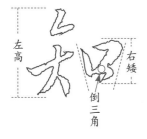

由左、中、右或上、中、下三部分组合而成的字，各部分都要注意避让迎就、顾盼联络，不可散乱或分离。其各部结体、用笔之间要相互呼应，合理安排，达到整体的和谐统一。

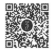

【行草相间】

汉字书法的发展并非一成不变,各个书体之间相辅相成,依傍互生。如"朝""孙"等字,动静结合,行草相间。

【异形换位】

某些汉字的结体在遵循古法原则的基础上,求同存异,其各字部会进行调整换位,但始终要相顾呼应,和谐统一。如"群""峰"等字,由左右结构移位变换成了上下结构。

【上窄下宽】

　　对于部分上下结构的字，当上部形体瘦窄，下部形体宽大舒展时，全字重心通常在下部，讲求稳定持重。如"易""图"等字。

上窄

疏

下宽

重心在下部

【左斜右正】

　　左部形态斜以求其险峻，右部形态端正以求其稳定，左右动静结合，以达到顾盼呼应，和谐统一的韵味，如"加""理"等字。

短

左斜

右正

长

易

晶

加

理

【三角形】

【方正】

梯形

倒梯形

【上包下】

【左包右】

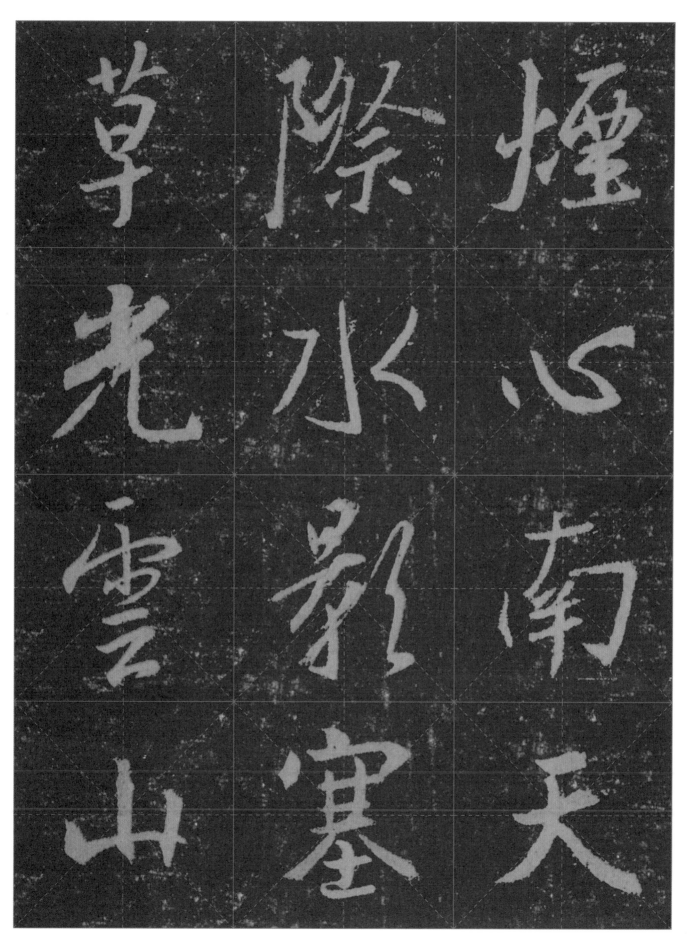

煙心南天

際水影寒塞

草光雲山

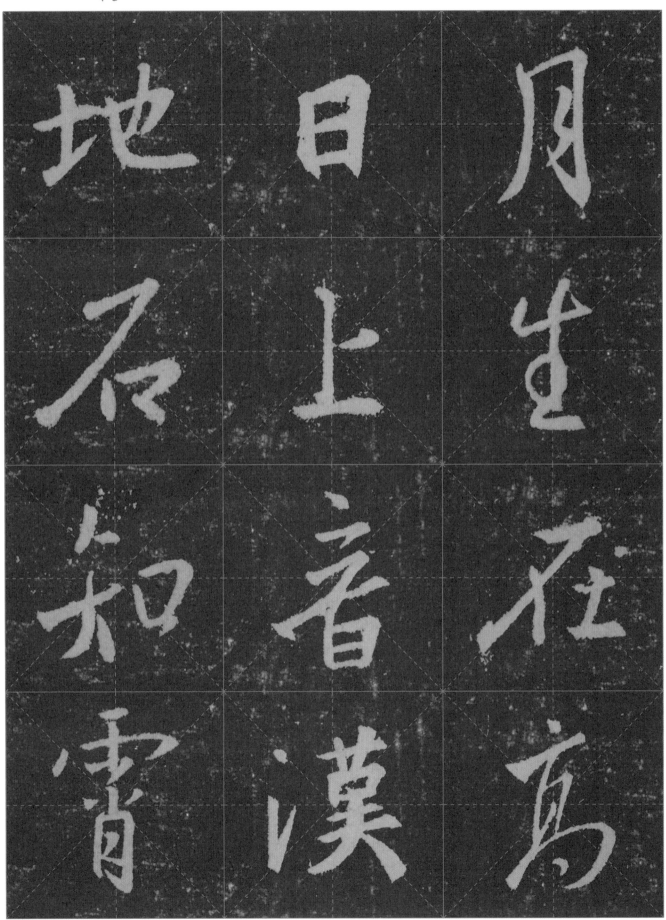

月生地日上音漢知霄在寫

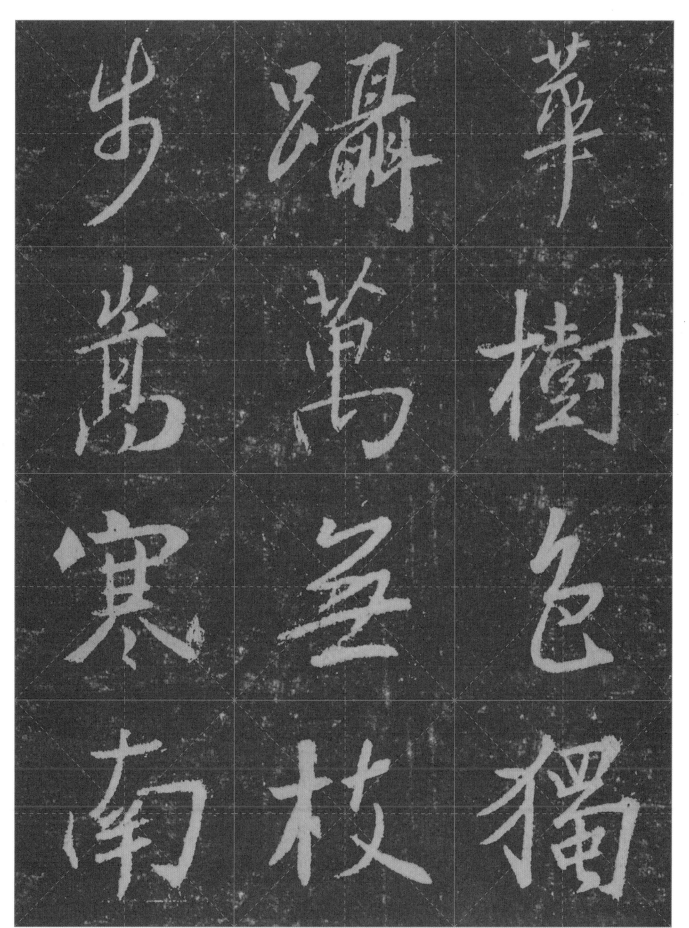

出萃

聶樹

萬色

萬獨

寒枝

南

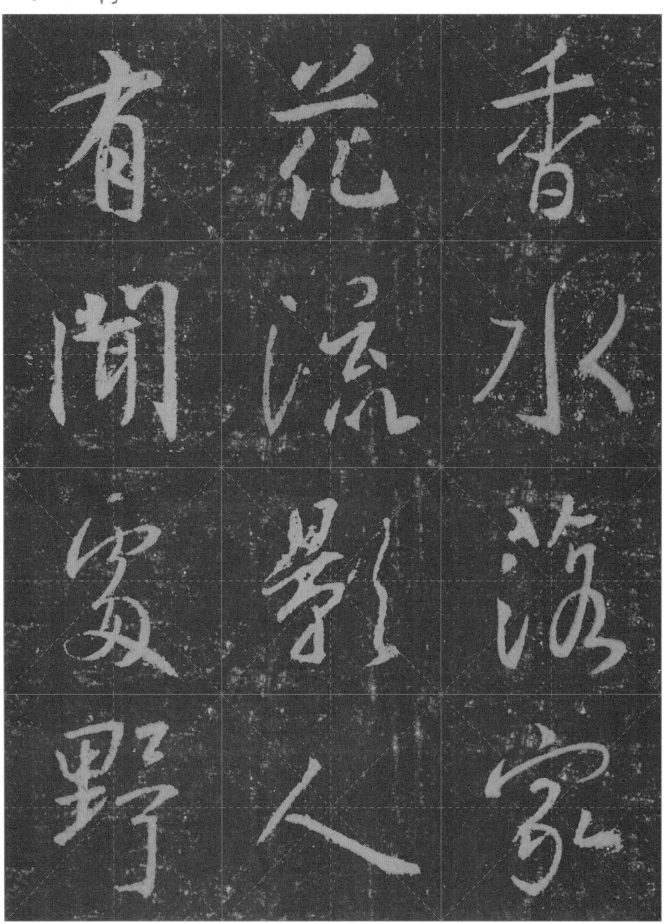

香水有花流影落霞閒寧野人

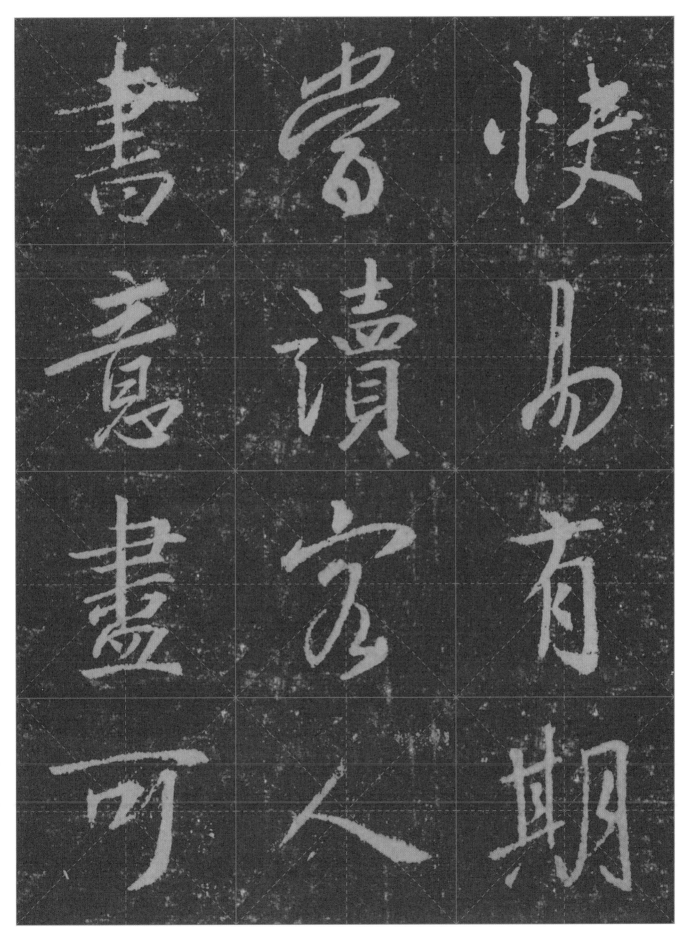

快易有期

當讀字人

書意畫可

世逹此百

奉相如懷

不事每烁

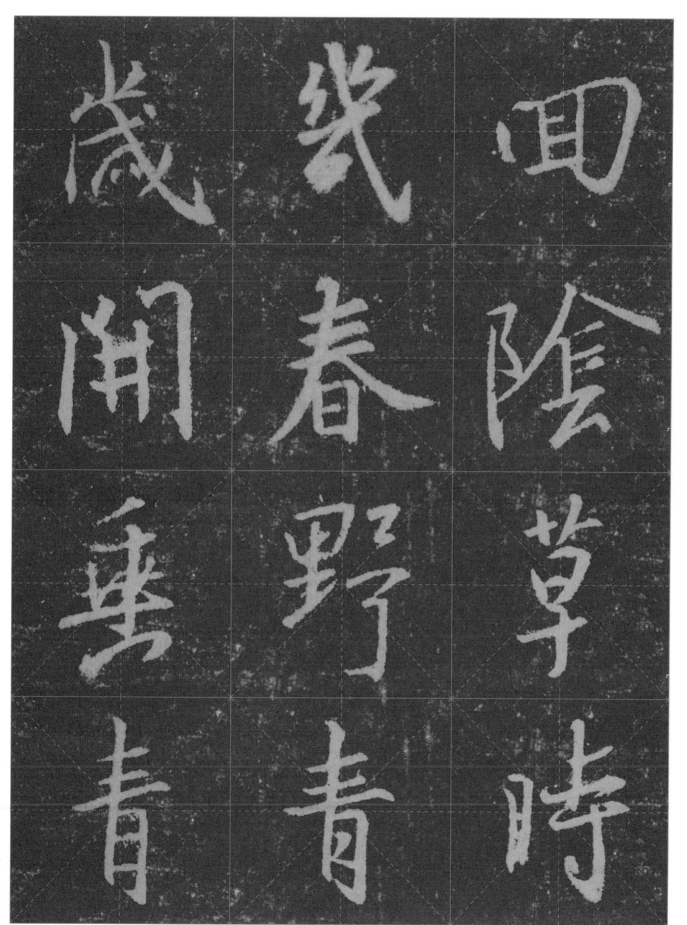

歲開華青　莪春野青　田陰草時

花明朙孤祠幽樹泂士有一晚舟

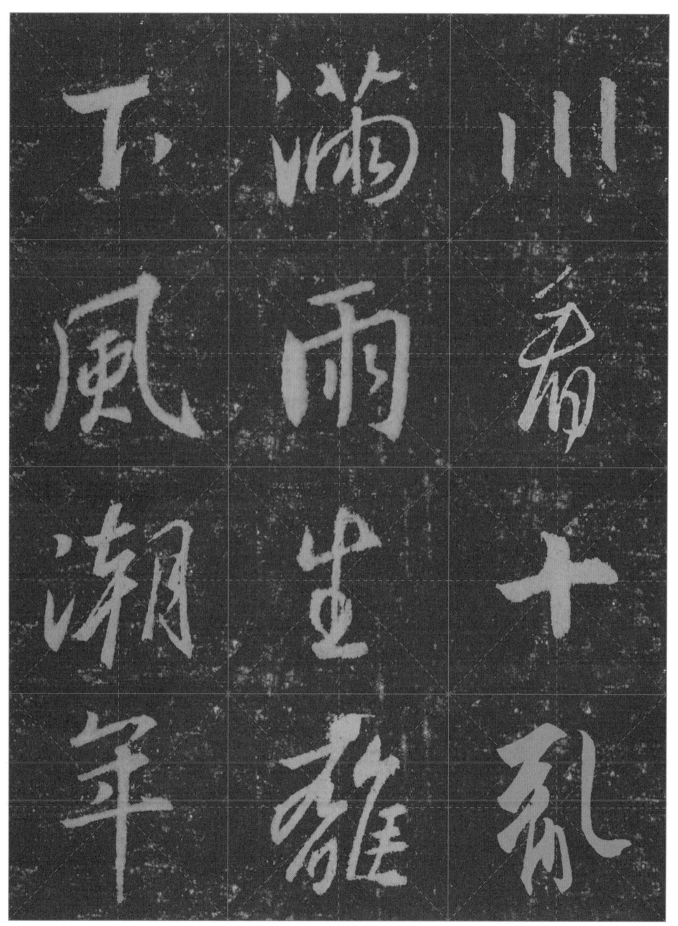

川暗十乱

滿雨生雜

下風潮年

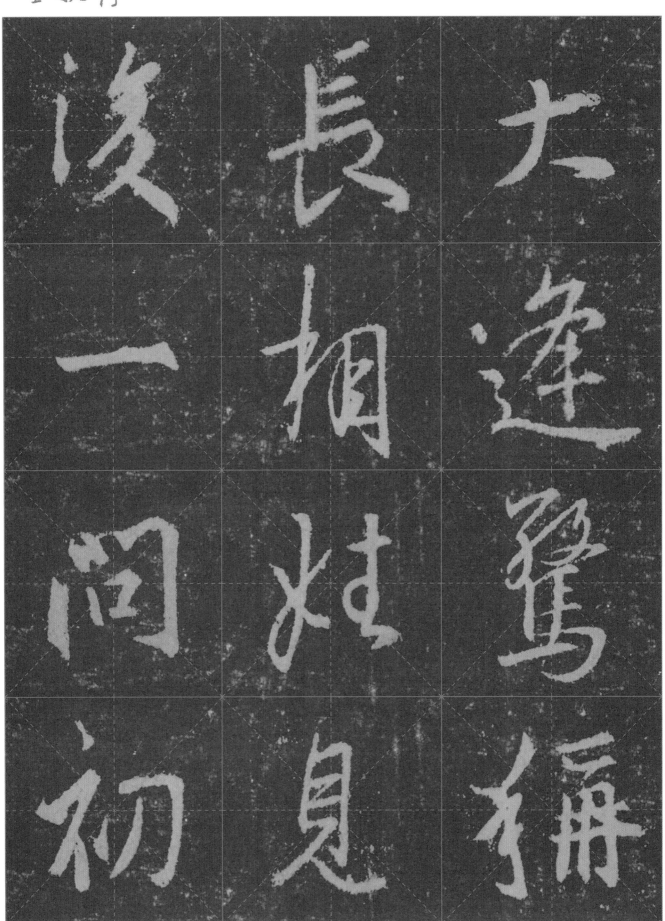

大逢鷔揣

長相對見

後一問初

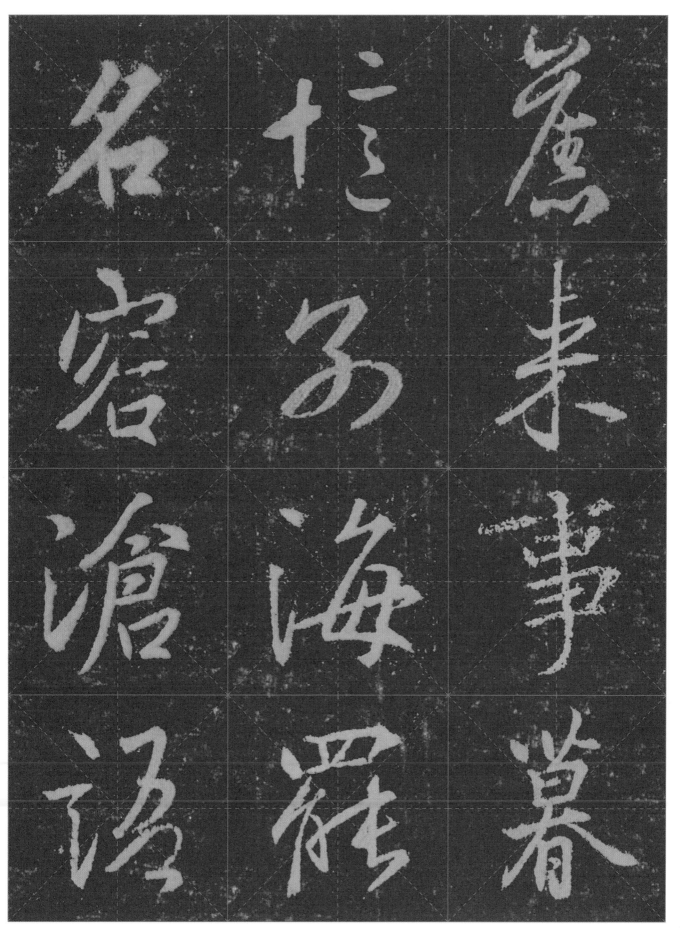

蓋未事暮
忘之多海罷
名容滄�沼

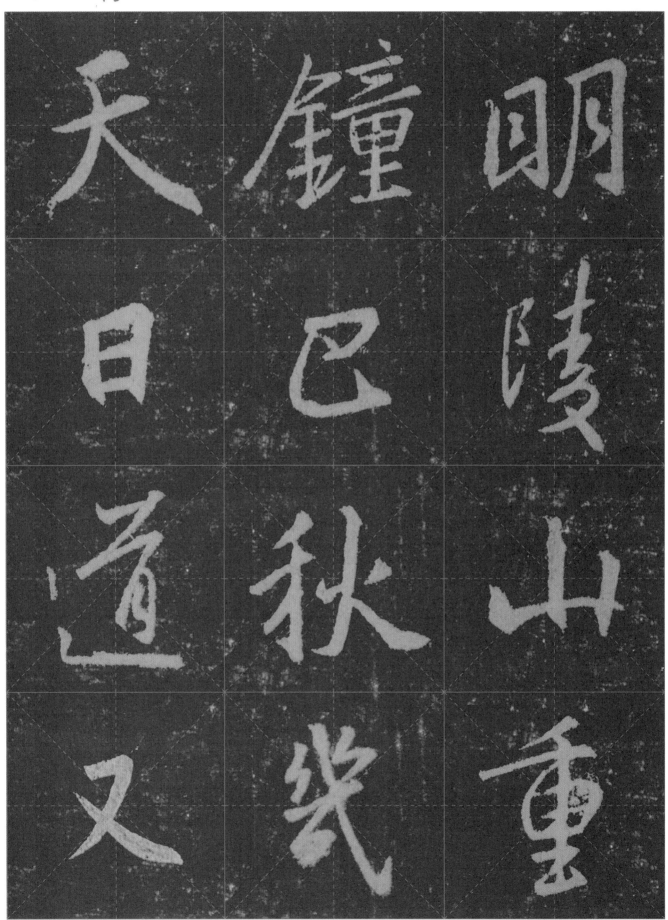

明陵山重

鐘巳秋歲

天日道又

山水有灵，亦惊知己。
性情所得，未能忘言。

山水有靈亦驚知己

性情所得未能忘言

千里始足下高山起
微塵吾道亦如此行
之貴日新

千里始足下，高山起微尘。
吾道亦如此，行之贵日新。